ŒUVRES
DES CHEVALIERS
JEAN BAPTISTE
ET FRANÇOIS
PIRANESI

Qu' on vend séparément dans la Calcographie des Auteurs, Rüe Felice, près de la Trinité des Monts vis-a-vis le corps de garde des Avignonais.

ROME MDCCXCIV.

Dans l' Imprimerie Pilucchi Cracas.

Vol. IV. **ANTIQUITES ROMAINES**, 4. vol. in fol. grand Atlas, publiées par le Chevalier Jean Baptiste Piranesi, le 25. Janvier 1756.

Vol. I. comprend les ruines des anciens Edifices de Rome dans leur état actuel en un plan Topographique de cette Ville avec les fragmens de l'ancien qui est au Capitole; les élévations de ces ruines, le cours de anciens Aqueducs de Rome, & de ses environs, d'après le Comentaire de Frontin dont on donne un extrait: le plan des Thermes, les plus considérables, du Forum Romain, des Monts Capitolin, & Palatin avec les feuilles faites en divers temps en particulier celle faite l'année 1775. par l'Abbé Rancurel; & des androits plus célébres de l'histoire Romaine.

II. & III. Comprennent les ruines des anciens Sépulcres de Rome, & de la Campagne Romaine, leurs plans, élévations, coupes, sarcophages, cippes, vases cineraires, basréliéfs, stucs mosaïques, inscriptions &c. avec l'augmentation du Tombeau des Scipions, qu'on vend encore separement au prix d'Ecus 1. 50. fait par le Chevalier Francois Piranesi, avec sa description en Italien li 1. Avril 1784.

IV. Contient les anciens ponts de Rome qui existent encore, les evestiges de l'ancienne Isle Tiberine, les restes des Théatres, des Portiques &c. le tout avec des descriptions, & des explications en Italien par le Chevalier Jean Baptiste. Presentement, le Chevalier Francois Piranesi, vient de faire une seconde édition aussi en Italien des quatre volumes, publié en 1886. & augmentée en quelques parties, avec une dédicace a S. M. le Roi Suéde en tout planches 224. prix Trentecinq ecus 35

V. Augmentation aux Antiquités Romaines, qui contient le recueil d'anciens Templs les mieux

mieux conservés. La premiere partie comprend le Temple de la Sibille, & celui de Vesta a Tivoli, en 14. planches ; le Temple de l'Honneur & de la Vertu hors de l'ancienne porte Capenne, au jour d'huy de S. Sebastien prés de la voie Appienne, en 8. planches, avec explications & exactes dimensions, avec sa description en Italien par le Chevalier Francois le p. 11. Mars 1780.
prix § 12¼

+ La seconde partie comprend le Panteon en 29. planches, avec la description en Italien & ses éxactes dimensions, par le Chevalier Francois, & le prix sera de écus 7 17½

Les planches suivantes marquées d'une astérisque, se vendent séparément, en attendant que le reste soit fini au prix de baj. 25. l'une.

Planche I. Plan de la situation, où l'on indique les ruines des anciens edifices, qui l'entouraient.

* II. Plan du Temple dans son état actuel moderne.
* III. Planche de l'etat ancien, la moitié indique le premier rang, & l'autre, le second interne qui n'existe plus.
* IV. Plan de la Coupole, la moitié démontre la partie intérieure, l'autre la partie extérieure.
* V. Prospectus de l'etat actuel sans les Campaniles modernes.
* VI. Prospectus de l'état ancien orné de Statues, bas-relief & stucs.
* VII. Coté du Temple, auquel ainsi, qu'aux planches suivantes, on a ajouté seulement la base, aujourdhui sous terre.

VIII. Partie posterieure, où l'on presente les ruines ees murs qui joignaient le Panthéon aux Thermes d'Agrippa.

IX. Coupe transversale du Portique.

* X. Coupe en long qui présente le Portique, et l'interieur du Temple.

* XI. Con-

* XI. Coupe intérieure, & transversale, dont la moitié de montre la Porte, l'autre moitié la Tribune vis à vis.
* XII. Demonstration d'une portion de l'intérieur en ligne droite avec statues & bas-reliefs avec supplement dans toutes ses parties.
* XIII. Vue intérieure en perspective dans son état present.
* XIV. Chapiteau des Colonnes du Portique, & son entablement.
* XV. Plans de ce Chapiteau & bases de la dite Colonne.
* XVI. Chapiteau & bases du Pilastre avec leurs plans.

Nota Ces trois planches font une neuvième partie environ de la grandeur naturelle des objets qu'elles presentent.

* XVIII. Modules de diverses Corniches tout autour de l'extérieur du Temple.
* XVII. Modules de diverses Corniches qui coupent les entre-pilastres du Portique.
* XIX. Bas-réliefs avec un feston élégant soutenu par des Candelabres dans l'intérieur du Portique.
* XX. Démonstrations de la Porte, & de ses Battants en bronze.
* XXI. Chapiteau des Pilastres du premier rang intérieur avec son entablement.
* XXII. Plans de ce Chapiteau & bases du Pilastre.
* XXIII. Colonne dus premier rang intérieur avec bases & Chapiteaux & leurs plans en grand.

Nota. Ces trois dernieres planches font la sixieme partie environ le leur grandeur naturelle.

* XXIV. Démonstration d'une des deux Colonnes de la Tribune du Millieu, différentes de toutes les autres dans les cannellures.
* XXV. XXVI. Modules en grand de l'ordre qui orne les petites Chappelles : ils ont la 6. partie de la grandeur naturelle.

* XXVII.

* XXVI. Modules en grand de tout le second rang intérieur qui n' existe plus à présent.
* XXVIII. Démonstration de la construction de la Coupole & d' autres parties du Temple avec deux empreintes qui etaient dans les briques de cet Edifice.
XXIX. Modules de la Corniche en bronze de l' ouverture avec une machine élégante dont on s' est servi lors de la derniere reparation de la Coupole.

VI. Autre Volume des dites Antiquités Romaines, lequel se joindra aux susdits Volumes.

VII. DE LA MAGNIFICENCE, ET DE L' ARCHITECTURE DES ROMAINS in fol. grand Atlas, vol. 1. avec sa description, en Italien, en 40. planches, faite par le Chevalier Jean Baptiste le 27. May 1760. & une response a M. Mariette 1765. prix 12 45

VIII. DIVERS OUVRAGES D' ARCHITECTURE ETRUSQUE, GRECQUE, ET ROMAINE en 27. planches faite par le Chevalier Jean Baptiste l' an. 1742. prix 4

IX. PRISONS DE NOVELLE INVENTION, in fol. grand Atlas en 16. planches par le Chev. Jean Baptiste du 1750. prix 2

X. ANCIENS ARCS DE TRIOMPHE, PONTS ET LEURS INSCRIPTIONS, TEMPLES, AMPHITEATRES, ET AUTRES MONUMENTS, D' ARCHITECTURE GRECQUE ET ROMAINE, en 32. planches par le Chevalier Jean Baptiste e en 1741. prix 1 90

XI. TROPHEES D' OCTAVIEN AUGUSTE & autres fragments d' Architecture épars dans Rome, en 15. planches par le Chev. Jean Baptiste l' an. 1758. augmentées de diverses parties en grand faites par le Chev. Francois en 1780. prix 3 55

XII. FASTES CONSULAIRES ET TRIOMPHEAUX DES ANCIENS ROMAINS depuis la fondation de Rome jusqu' a Tibére Auguste, vol. 1. in fol., avec sa description en latin par le Chev. Jean Baptiste le 16. Juin 1761. prix 2 60

XIII. CHATEAU DE L' EAU JULIA, en 20. planches avec la description en Italien par le Chev. Jean Baptiste en 1761. prix 3

XIV. ANTIQUITES DE LA VILLE DE CORA DANS LE LATIUM, en 13. planches; par le Chev. Jean Baptiste en 1763. prix 3

XV. CHAMP DE MARS DE ROME ANCIENNE, depuis la fondation de la Ville jusqu' a la décadence de l'Empire Romain, en 54. planches en y comprenant les petites avec la description en Italien, par le Chev. Jean Baptiste le 16. le 16. Juin 1761. prix 8 20

XVI. ANTIQUITES D'ALBANO ET DE CASTEL GANDOLFO, en 55. planches, en y comprenant les petites avec la description en Italien par le Chev. Jean Baptiste le 5. Janvier, 1. Avril, & 30. Aoust 1762. prix 9 22½

XVII. VASES, CANDELABRES, AUTELS, TREPIEDS, URNES, LAMPES, CHAIRES & autres ornemens, Bas-reliefs de la plus belle forme & du plus rare dessein des anciens, 2. vol. en 115. comprise les doubles planches No:a ceux gravés jusqu' à l'an. 1778. sont publiées par le Chev. Jean Baptistes & les autres du 1779. jusqu'à present par le Chevalier Francois, a deux paule, et demi l' un, & toute la collection écus 28 75

RO-

ROME 1. Ianvier 1789.
Vol. I.

N. 1 Frontispice en 2. feuilles composé de divers monuments antiques, publiées l'an. 1778.
2 Vue perspective d'un Vase de marbre tres grand trouvé dans la Villa d'Adrien a Tivoli 1775.
3 Vue Geométrique du meme Vase 1775.
4 Vue laterale du meme. 1775.
5 Deux Urnes Cinéraires de marbre ornées de ciselures trés fines, d'Arabesques, &c. 1773.
6 Basrelief en marbre dans le jardin Aldobrandini a Monte Magnanapoli. 1771.
7 Lampres de bronze, et vases Cineraire de marbre. 1775.
8 Diverses Lampes de bronze, et de marbre fort singuliéres. 1776.
9 Lampes de bronze, & de terre cuitte d'un travail bisarre. 1776.
10 Autres Lampes de bronze d'un travail exquis. 1770.
11 Autres Lampes de bronze, & de terre cuitte d'un travail delicat. 1777.
12 Lampes de bronze, et Vase tres singulier. 1771.
13 Char a deux roues Etrusque en metal en usage dans les jeux du Cirque. 1781.
14. Table de marbre antique des jeux du sort dans les cirques, la quelle presente un Cirque où coulait une fontaine, et ses parties detachées. 1786.
15 Très grand Vase de marbre trouvé dans la Villa d'Adrien. 1775.
16 Le mème vû de coté. 1775.
17 Vase de marbre d'un travail elegant de maniere Egyptienne avec ub autel qut le soutient, du meme style. 1777.
18 Partie angulaire d'un ancienne frise de marbre du temple de la fortune a Preneste, et un des Navires pris dans la Guerre entre Auguste, & Marc'Antoine. 1771.

19 Ur-

19 Urne sepulchrale en marbre réprésentant la Guerre des Geants contre jupiter, &c. 1775.
20 Voutes des Thermes de Caracalla. 1786.
21 Dessein de la voute d'un des anciens edifices de la Villa d'Adrien. 1775.
22 Dessein en 2. feuilles d'un plancher a divers compartimens en stuc, dans les vastes chambres de la Villa d'Adrien. 1776.
23 Vase de marbre, dans la Galerie Farnese. 1770.
24 Vase de marbre orné de quattre masques sceniques representant les 4. ages de le homme, dans la Villa Borghese. 1769.
25 Candelabre de marbre trouvé dans les fouilles de la Ville d'Adrien. 1776.
26 Le meme vu en perspective. 1774.
27 Candelabre de marbre autrefois dans le Cabinet de l'Auteur. 1776.
28 Trois Vases singul. avec un piedestal antique. 1769.
29 Vase de marbre ornées de ciselures, tres fines, e d'arabesques. 1771.
30 Deux Urnes Cineraires, une ornées d'arabesques, de Trophees, l'autre avec de Genies, et 2. vues d'un Genie qui ombrasse un Dauphin; ce Gruoppe est dans le Palais Farnese. 1572.
31 Autel antique en marbre trouvé dans les decombres de la Villa d'Adrien. 1774.
32 Autre vue perspective du meme. 1771.
33 Deux Trepieds de marbre, dans la Villa Albani. 1770.
34 Vase Cineraire trés grand en marbre avec son piedstal, orné de Sculptures, et Ciseiures 1773. a Siockolm.
35 Vue perspective du meme 1774. a Stockolm.
36 Vase de la Villa Albani. 1769.
37 Tres grand Vase, dans la Basse Cour de Sainte Cecile en Trastevere. 1771.
38 Autre très grand Vase Cineraire joliment travaillé orné de taureaux qui supportent un feston fait de fruits. 1770.

B 39 Va-

39 Vase de marbre dans la Galerie Barberini. 1771.
40 Restes d'un Pilastre avec divers ornemens entre-lacés, & des animaux d'un travail admirable, dans la Villa Medicis. 1771.
41 Vase de Marbre orné d'excellentes sculptures, trouvé dans le fouilles de la Villa d'Andrien. 1775.
42 Très grand Vase dans la Villa Lante. 1769.
43 Vue laterale du meme Vase. 1769.
44 Trépied de bronze, dans le Cabinet du Roi de Naples à Portici. 1771.
45 Vases antiques en marbre superieurement travaillés, en Agleterre dans le Cabinet du Chevalier Torruley. 1768.
46 Autres Vases antiques de marbre. 1769.
47 Vase de marbre, dans le Museum Capitolin. 1769.
48 Autre vue de meme Vase. 1769.
49 Monument, ancien 1769.
50) Deux célebres Candélabres antiques en marbre, dans le Museum du
51) Vatican. 1768.
52 Vase de marbre orné de bas-relief rappresentant le Sacrifice des Cochons, & Taureaux, & 2. autres vases. 1768.
53 Grande tasse de granit soutenue par quattre Sylens antiques, dans la Villa Albani. 1773.
54 Vase de marbre très grand représentant le Sacrifice d'Iphigenie, dans la Galerie de la Villa Medicis. 1769.
55 Bas-relief. sculpté, autour du Vase précedent. 1771

Vol. II.

XVIII. 56 Frontispice composé d'un ancien bas relef et de plusieurs Vases 1770.
57 Vase de marbre avec son piedistal, trouve dans la Villa d'Adrien, en Anglettere dans celle de Monsieur Boyd. 1777.
58 Le meme vu de perspective. 1777.
59 Autre vue perspective du meme mais de coté. 1777.
60 Grand

60 Grand Vase de Basalte, au Vatican. 1776.
61 Portion d'une frise, anciennement dans un des edifices du Forum de Trajan, autre frise antique. 1777.
62 Trepied, ou autel antique en marbre, dans le Museum du Vatican. 1777.
63 Autre vue du meme trepied. 1777.
64 Trophée en marbre, dans le Museum du Vatican. 1777.
65 Le meme vu de coté, 1776.
66 Deux Vases antiques, l'un en Angleterre chez Monsieur Datton, l'autres dans le Cabinet du Chevalier Piranesi. 1770.
67 Deux Vases un de terre cuite, l'autre en marbre. 1769.
68 Cariatides, dans la Villa Albani. 1774.
69 Deux Vases en marbre, un dans la Villa Albani, l'autre dans la Villa Casali. 1770.
70 Crande Urne avec son Couvercle dans la Cour du Palais Orsini. 1774.
71 Monument Sepulchral en marbre, dans le Vase Cineraire du quel furent mises les Cendres de Mamertinus, & de Parthénope. 1775.
72 Trepied joliment orne; en Angleterre chez Mr. Aubrei Bauderx avec deux petits Vases. 1780.
73 Vase de marbre autour du quel sont gravès des Esclaves, & des Hippogrifes. 1776.
74 Vase Cineraire de la Villa Panfili, et autre Vase orné de feuilles, & de festons. 1779.
75 Vase de marbre representant les exploits d'Hercule, la base represente une biere, dans la Villa Casali. 1769.
76 Portion d'une partie en marbre trouvée dans la Villa d'Adrien, avec des Arabesques, Bacchantes, et une frise très jolie, en terre cuite. 1773.
77 Urne Cineraire, ou ètaient les Cendres de L. Aurelius Terentius, & de Cecile Tichema sa femme. 1779.

78 Vase dans la Villa Albani, autre Vase soutenu d' un Trepied. 1770.
79 Frise de marbre avec des Hipogrifes, dan la Cour du Palais de la Valle; autre frise dans la Villa Borghese. 1774.
80 Groupe de trois femmes; dans la Villa Borghese: Vase de marbre avec Urne Cineraire. 1771.
81 Chaire Curule en marbre. 1774.
82 Perspective, et partie exterieure de la meme chaire. 1771.
83 Porfil de la meme. 1771.
84 Autre perspective de la meme chiare: Urne Cineraire de Lucius Calvinus. 1771.
85 Vase Cinéraire avec une Divinité, & des Bacchantes urne Cineraire avec plusieurs symboles faisants allusion a la Vie humaine. 1770.
86 Vase de la Villa Valenti, Trepied de marbre. 1770.
87 Deux bas-réliefs, dans le Cabinet Borgia a Velletri. 1786.
88 Frise, & Architrave, dans la Villa Albani, avec une jolie Colonne, des Chapiteaux, & d' autres antiques. 1773.
89 Autel Dans la Farnesine, avec une Urne Cineraire sur une Console. 1771.
90 Autre vue du meme Trépied, & Vase Cinéraire en terre cuite. 1770.
91 Trepied, dans le Museum Capitolin, soutenù par un bas relief dans la Villa Lante. 1770.
92 Candrelabre, dans le Palais Lante. 1772.
93 Autel en marbre consacrè a Appollon, trouvé dan la Villa de Cicéron à Tusculum. 1772.
94 Vue perspective du meme. 1771.
95 Un des deux Autels semblables, trouvé a Albano dans la Villa du Grand Pompée. 1776.
96 Candelabre de Marbre, avec d' autres plus petits.
97 Vue perspective du meme Candelabre. 1769.
98 Monument singulier en marbre; trouvé dans les ruines d' un tombeau sur la voie Appienne, prés de Capo de Bove, a Stockolm. 1771.

99 Perspective du meme monument. 1776.
100 Candelabre en marbre, de la Villa d'Adrien avec deux autres plus petits pris d'anciens bas relief: a Stockolm. 1768.
101 Cineraire en marbre, au jardin du Pape au Quirinal. 1770.
102 Autre Candelabre, dans la Cour du Palais Lante. 1772.
103 Vue laterale du mème. 1772.
104 Profil d'un ancien Navire a 3. rang de rames. 1770.
105 Coupes en long, et en travers, profil de la Pouppe, & de la Pronc du meme Navire. 1770.
106 Superbe Candelabre antique: on le voit au jour d'hui sur le devant du tombeau de l'auteur au Prieurè de Malte sur le Mont Aventin, on y voit aussi sa Statue, excellent ouvrage du Sieur Angelini. 1769.
107 Perspective du meme Candelabre. 1769.
108 Tres Grand Vase dans la Villa Borghese. 1779.
109 Bas relief autour de ce Vase. 1777.
110 Deux differents chapitaux, deux bases et un cineraire artistement travailles qu'on les voit partie dans le Palais Massimi: en Angleterre et partie ailleurs, dans la Villa Adriana. 1791.
111 Monument tres estimé en platre qui represent l'ancien jeu du Cirque, qu'on le voit en Angleterre. 1792.
112 Autres Basiriliefs deschariots en marbre appartenants au Cirque. 1794.

{ COLONNE TRAJANE & son Piedestal
{ avec figures, Trophées, Inscriptions,
{ &c. Plan de cette Colonne & de tout ce
{ qu'elle présente, suivi d'une explications
{ ons historique. En 21. planches; par le
{ Chevalier Jean Baptiste le 10. Mars 1775.
{ prix écus 10 75

XIX. COLONNE CLOCLIDE DE' L'EM-
PEREUR M. AURELE, ou Trophèe que
lui érigéa le Senat, ses bas-reliefs, le plan
en grand, avec explications & Inscriptions;
et son Apotheose, le tout en 7. planches;
par le Chev. Jean Baptiste, le 10. Juin
1776. prix 5 50

Nota Tant la Colonne Trajane, qu'Antonine se vendent separement, la premiere en cinq feuilles et demi, et la seconde en six feuilles au prix de deux ecus et demi la piece.

XX. RUINES extérieures, & interieures, de
Trois Temples Grecs a Pestum dans le
Royaume de Naples; en 21. feuilles;
par le Chevalier Jean Baptiste le 15.
Avril 1778. prix écus 6 30

PLAN DE ROME, ET DU CHAMP
DE MARS, avec demonstrations &
exactes dimensions, par le Chevalier
Jean Baptiste le 15. Settebre 1778.
prix écus 1 50

XXI. VUES DE ROME in fol. faites par le
Chev. Jean Baptiste, comme cy après
à deux Paules & demi l'une Scavoir:
toutte la Collection est planches 137
pour plus grande commodité des amateurs, on a marqué en chifre à la fin de
chaque vué l'année qu'elle été publiée écus 34

Vol. I.

		Num.	
1	Frontespice d'An 1748.		1
2	Basiliq. I Place de la Basilique de S. Pierre. 1775.		2
	II Autre de la meme. 1748.		3
	III Autre de la meme. 1773.		4

IV In-

	IV Intérieure de cette Basilique. 1748.	5
	V Autre intérieure de la meme, pres de la Tribune. 1773.	6
	VI Extérieure de la meme. 1748.	7
	I De S. Paul hors des Murs. 1748.	8
	II Interieure de la meme. 1749.	9
	I De S. Jean Lateran. 1749.	10
	II De la place de la meme Basil. 1775.	11
	III De l'Obelisque Egyptien sur cette place. 1759.	12
	IV Intérieure de la meme Basil. 1768.	13
	V Grande Facade de la meme. 1775.	14
	I De S. Marie Majeure. 1749.	15
	II Interieure de la meme. 1768.	16
	III Du derriere de cette Basil. 1742.	17
	De S. Croix en Jérusalem. 1750.	18
	De S. Laurens hors des murs. 1750.	19
	De S. Sebastien, hors des murs. 1740	20
3 Eglises.	De S. Costance. 1756.	21
4 Places.	Du Peuple. 1750.	22
	D'Espagne. 1750.	23
	I De Monte Cavallo. 1750.	24
	II Autre de la meme. 1773.	25
	De la Douane de Terre. 1753.	26
	De la Rotonde. 1751.	27
	I Navone. 1751.	28
	II Autre de la meme. 1773.	29
	Des deux Eglises pres de la Colonne Trajane. 1762.	30
	De la Colonne Trajane. 1758.	31
	De la Colonne Antonine. 1758.	32
5 Fontaines.	I De Trevi. 1751.	33
	II Autre de la meme. 1773.	34
	De le Eau Felice. 1751.	35
	De l'Eau Paule. 1751.	36
6 Palais.	Farnese. 1773.	37
	De la Consulte. 1729.	38
	De Monte Citorio. 1752.	39

De

De l'Académie de France. 1752. 40
Stoppani. 1776. 41
Barberini. 1729. 42
Odescalchi. 1753. 43
7 Maison de Campagne, Albani. 1769. 44
Panfili. 1776. 45
D'Este a Tivoli. 1773. 46
8 Aqueducs. Du Chateau de l'Eau Julia. 1753. 47
De Arcs de Neron près de la scala Santa, 1775. 48
Monument erigé par Vespasien des eaux Glaudia & nouvelle Anienne. 1775. 49
9 Port. De Ripetta 1753. 50
De Ripa Grande. 1753. 51
10 Ponts. Pont & Chateau S. Ange. 1754. 52
= Mausoleum Adriani = a present Chateau S. Ange. 1754. 53
Du Ponte Molle, ou Pons Milvius, 1761. 54
Du Ponte Salaro. 1754. 55
De l'Isle Tiberine. 1775. 56
De la Cloaca Massima a l'endroit ou elle se déchargé dans la Riviere. 1776. 57
11 Temples. De Cybele. 1758. 58
De la Fortune Virile. 1758. 59
I De Bacchus aujour d'hui S. Urbain. 1758. 60
II Interieure de ce Temple. 61
Du Dieu Ridicule, ou de la Foi, ou des Camenes. 1773. 62
De la Fontaine Egérie. 1766. 63
D'Hercule a Cora. 1769. 64
De la Santé, sur le chemin d'Albano. 1763. 65
12 Portiques. De Domitien, sur le chemin de Frascati. 1776. 66

I D'

	I D'Octavie. 1760.	67
	II Interieure de ce Portique. 1760.	68
XXII.	Tom. II.	
	13 Frontispice.	69
	14 Panthéon. I Facade. 1761.	70
	II Intériéur du Pronaum, ou Portique. 1769.	71
	III Intériéur du Panthéon. 1768.	72
	IV Autre du meme. 1768.	73
	Temple de Minerva Medica. 1764.	74
15 Capitole. I Avec l'escalier d'Araceli. 1775.	75	
	II De la place du meme. 1774.	75
	II De la place du meme. 1774.	76
	III Vue laterale du meme. 1775.	77
16 Vue générale De Campo Vaccino. 1775.	78	
17 Temples. De Jupiter Tonant. 1756.	79	
	I De la Concorde. 1774.	80
	II Autre du meme. 1774.	81
18	I Autre du Campo Vaccino. 1772.	82
	II Autre du meme avec la situation de l'ancien Forum Romain. 1756.	83
	III Autre de meme avec l'Arc de Septime Severe. 1759.	84
19 Temples. D'Antonin & de Faustine. 1758.	85	
	I De la Patix. 1757.	86
	II Autre du meme. 1774.	87
	Du Soleil & de la Lune. 1759.	88
20 Arcs de Trian- De Septime Severe. 1772.	89	
phe. I De Tite. 1760.	90	
	II Autre du meme. 1771.	91
	De Janus. 1771.	92
	De Constantin. 1771.	93
	De Trajan a Benevent. 1778.	94
21 Forum. I De Nerva. 1757.	95	
	II Autre du meme, avec les restes du Temple de Pallas. 1770.	96
22 Colisée. Vue. 1757.	97	
	II Autre du meme. 1776.	98

C III Vue

III	Vue intérieure du meme. 1766.	99
IV	Autre avec l' Arc de Costantin. 1760.	100
23 Theatre	De Marcellus. 1757.	101
24 Curia	Hostilia. 1757.	102
25 Thermes I	Antoniane. 1765.	103
II	Du Xyste de ces Thermes. 1765.	104
	De Diocletien. 1774.	105
	Intérieur de l' Eglise de la Chartreuse. 1776.	106
	Autres des memes Thermes. 1774.	107
I	De Tite. 1775.	108
II	Autres des memes. 1776.	109
26 Tombeaux. I	De C. Cestius. 1755.	110
II	Autre du meme. 1756.	111
	De Cicilia Metella. 1762.	112
	Du Pison Licinianus & de la famille Cornelia sur la voie Appienne. 1764.	113
	Autre appelle la Quenouille, hors de Capoue. 1776.	114
27 Pont Lugano, sur le chemin de Tivoli. 1763.		115
28 Tombeau de la famille Plautia. 1761.		116
29 Temple. I De la Toux sur la meme voie. 1763.		117
II Interieur de ce Temple. 1764.		118
30 Vues de Tivoli. I De la Maison de Mecene. 1763.		119
II Interieur de cette Maison. 1764.		120
III Autre interieur de la meme. 1767.		121
I Du Temple de la Sybille. 1761.		122
II Autre du meme. 1761.		123
III Autre du meme. 1761.		124
De la Cascade de Tivoli. 1765		125
Des Cascatelles. 1769.		126
De la Ville Adrienne. Ruines du Camp Prétorien. 1770.		127
D' une Salle appartenante au meme Camp. 1774.		128

Pla-

Place d'or . 1776.	129
Heliochemin . 1777.	130
D'une Diete . 1777.	131
Logement des Soldats . 1774.	132
I Ruines du Temple de Canope . 1769.	133
II Intérieure de ce Temple . 1776.	134
Ruines d'une Galerie de Statues. 1770.	135
Du Temple d'Apollon . 1768.	136
Autre vue de l'interieur du Collisée, vu d'en haut, en 1788. par le Chevalier Francois .	137

XXIII. PLAN DE LA VILLA D'ADRIEN, où l'on voit les ruines des Edifices que Cesar avait fait construire à la ressemblance des Batimens les plus remarquables qui existorient alors dans la Grèce & dans l'Egypte ; avec une table raisonnée qui indique ces Edifices; en 6. feuilles chacune haute de 15. palmes sur 4. de large , faite, par le Chev. Francois l'an 1781. aux prix d'écus 3

On donnera dans la suites le reste des coupes, du plan en grand, des souterrains & des ornemens.

VUE DE LA GRANDE PLACE DE PADOUE, en trois feuilles Archipapal, fait par le Chevalier Francois 1768. au prix d'écus 2

Plusieurs vues de Rome en 4. à bay. 10. l'une.

Suit la Description des autes Vues qui sont dans les sus dits Volumes des diverses antiquités, Scavoir dans le Vol. IV. V. XIV. XV. XVI. XIX. XX. ayant fait la declaration cy après pour la commodité de Mr. les Amateurs en tout Planches 55. a bay. 25. l'Chacune le trout écus :3 75

ANTIQUITES ROMAINES in fol.

Carte Topographyque de la Ville de Rome, les contours de la quelle presentent les fragmens de marbre de l'ancien plan, qu'on conserve

au Capitole, & les cours des anciens acque-
ducs de Rome, & des environs.

Vue du Piedestal de l'Apotheose d'Antonin le
Pieux, & de Faustine sa Femme sur la place de
Mont Citorio.

PONTS.

Vue du Pont, & du Mausolée batis par l'Empe-
reur Helius Adrien.

Autre Vue de Pont, au jour d'hui Pont S. An-
ge, du coté du Chateau vers la rue de = Banchi.

Vue du Pont Fabricius, au jourd'hui = Quattro Capi.

Vue du Pont Ferrato, nommé Cestius par les anti-
quaires de coté du Courant de l'eau.

CHAMBES SEPULCRALES

Vue de l'Entrée de la Chambre Sepulcrale de L. Ar-
runtius, & de sa famille.

Autre vue de certe Chambre.

Vue d'un autre Chambre Sepulcrale appell.é les Co-
lombaires.

Vue des ruines d'un ancien Sepulcre, qu'on a cru
antrefois des Scipions.

Vue exterieure des trois Sales Sepulcrales attribuées à
la famille d'Auguste.

Vue interieure de ces trois Sales.

Vue des Chambres Sepulcrales des affranchis, & Es-
claves de la famille d'Auguste.

Vue interieure d'un autre Chambre contigue.

Vue d'autre Chambre Sepulcrale vis a vis l'Eglise de
S. Sebastien hors des murs.

Vue des ruines de quelques chambres Sepulcrales sur
l'ancienne voie appienne hors de la Porte S. Sebatien.

Vue interieure d'une Chambre Sepulcrale élégament
ornée, dans la Vigna Casali a la Porte S. Sebastien.

Vue des d'un magnifique Edifice sepulcral, qu'on
voit a la Tour des Esclaves a un mille, & demi
hors de la Porte Majeure.

Vue des ruines du Mausolée de S. Héléne mere de Co-
stantin, sur la voie Rubicana, a environ un mille,
& demi hors de la Porte Majeure.

Vue de la Pyramide de Cajus Cestius sur l'ancienne voie d'Ostia.

Vue du coté posterieur du tombeau de Cicilia Metelia, appellé communement = Capo di Bove = erigé sur l'ancienne voi appienne a peu de distance de l'Eglise de S. Sebastien hors de Mars.

Vue d'un ancien Sepulcre fur l'ancienne Voie Cassia, hors de la porte du Peuple, a cinqu milles de Rome vulgairement appellé la Sepulture de Neron.

Frontispice d'invention avec une idée de l'ancien grand Cirque restauré.

Frontispice d'invention avec une idée de l'ancienne voie appienne restaurée.

Vue des ruines des Tombeaux, & edifices Sepulcraux repandus sur la Voie Appienne, a environ cinq milles hors de la Porte S. Sebastien.

Vue des ruines au dessus de la terre de l'ancien buché, ou l'on bruloit les Cadavres, & des Batimens qui en dependaient.

Vue d'une grosse masse, reste du Sepulchre de la famille Metella sur la voie Appienne, a cinq milles environ hors la Porte S. Sebastien.

ALBANO.

Ruines d'un ancien Tombeau fait a Settizonio sur la voie Apienne proche de la Villa de Pompee le Grand, au jour d'hui dehors d'Albano du coté occidental.

Tombeau appellé faussement des Oraces, & des Curiaces; reste sur la voje Appienne dehors d'Albano.

Vue du tombeau de trois Curiaces a Albano.

Vue de la Magnifique Sostruction fabbrique proche d'Albano pour rendre plus commode la voie Appienne.

Ruines de l'Amphiteatre de Domitien dans le jardin des Moines de S. Paul d'Albano.

Vue des ruines des anciennes Thermes de Celio Magno a Albano.

Tombeau Royal, ou Consulaire sculpté dans le rocher du Mont Albano a jour d'hui a Palazzuolo.

Vue

Vue de la Caverne, appellée le Bergantin proche l'Entrée de l'Emissaire d' Albano.
Perspective du Delubre.
Demonstration de l' Emissaire d' Albano.
Trois autres du meme.

CHATEAUX GANDOLFO.

Elevation, & Prospective d' une Piscina dans la Villa des Jesuites a Chauteaux Gandolfo.
Ruines d' ancien Edifice dans la Ville Barberini proche Chauteaux Gandolfo.

TIVOLI.

Tombeau de la famille Plautia sur le chemin de Tivoli, Proche du Pont Lugano.
Vue d' un ancien Sepulcre sur le chemin de Tivoli proche du Pont Lugano.

CORA

Vue du Temple Castor dans la Ville de Gora.
Vue d' un Temple suopposé d' Hercule dans le meme Ville.

PESTO

Vue general des trois Templs dans la Ville de Pesto.
Basilique dans la meme Ville.
Vue du temple de Neptune Dieu tutelaire de la dite Ville.
Interieur du meme.
Vue de l' Etat actuel de l' interieur du Portique de ces Temples.
Vue de ce qui reste encore des murs de l' ancienne Ville de Pesto.
Vues de Colonnes de la facade opposee a celle de la planches precedente.
Autre Vue de Colonnes qui etoient an Temple de Nepune.
Senographie du Camp Mars.

XXIV. CHOIX DES MEILLEURES STATUES ANTIQUES : en les vend separément aux prix suivants. elles marquées d' un * ont deja paru; les autres paraitront bientot : on y travaille. Elles

les formeront deux Volumes, faites par le Chev. Francois.

MUSEUM DU VATICAN.

1 Frontispice, Buste antique connu sous le nom de Torse de Belvedere ——— bayoques 40
* 2 Apollon 1783. ——— bay. 40
 3 Apollon vu de Profil ——— bay. 40
* 4 Laocon ——— bay. 80
* 5 Le Nil ——— bay. 60
 6 Le Tybre ——— bay. 60
* 7 Méleagre 1780. ——— bay. 80
* 8 Cleopatre 1781. ——— bay. 40
* 9 Junon 1785. ——— bay. 40
* 10 Ganiméde ——— bay. 40
 11 Antinous de Belvedere ——— bay. 40
* 12 Paris 1783. ——— bay. 40
* 13 Jupiter Verospi 1781. ——— bay. 40
* 14 L' Amazone 1781. ——— bay. 40
* 15 Melpoméne 1782. ——— bay. 40
* 16 Venus accroupie 1785. ——— bay. 40
* 17 Faune en pierre rouge 1786. ——— bay. 40

MUSEUM CAPITOLIN.

* 18 Antinous 1782. ——— bay. 40
 19 Antinous Egyptien ——— bay. 40
* 20 Gladiateur Mourant 1779. ——— bay. 40
* 21 Marc' Aurele 1785. ——— bay. 60
* 22 Jeune Homme s' arrachant une epine 1785. ——— bay. 40
* 23 Amour & Psyche 1782. ——— bay. 60
* 24 Zenon 1782. ——— bay. 42
* 25 Arpochrate 1783. ——— bay. 40
* 26 Flore 1784. ——— bay. 40
 27 Centaures de Furietti ——— bay. 60

VILLA BORGHESE.

* 28 Gladiateur 1782. ——— bay. 40
 29 Gladiateur vu d' un autre coté ——— bay. 40
* 30 Hermaphrodite 1788. ——— bay. 40
* 31 Faune avec Bacchus enfant 1784. ——— bay. 40

32 Centaure avec un Amour en croupe — bay. 40
VILLA LUDOVISI.
* 33 Lucius Papirius 1783. ——————— bay. 60
* 34 Petus & Aria ————————————— bay. 60
* 35 Mars en repos 1783. ——————— bay. 40
PALAIS FARNESE
* 36 Hercule de Glycon Athenien. 1782. — bay. 40
 37 Hercule vu par derriere ————— bay. 40
* 38 Flore 1782. ——————————————— bay. 40
* 39 Le fameux Taureau de Farnese 1785.
 écus 1
GALERIE DE FLORENCE
* 40 Venus de Medicis 1781. ——————— bay. 40
* 41 Apollon de Medicis 1781. —————— bay. 40
 42 Baccante, avec un tambour de basque
 en main ——————————————— bay. 40
 43 Les Lutteurs ——————————— bay. 60
* 44 Niobé 1784. ———————————— bay. 40
* 45 Le Remouleur 1785. ——————— bay. 40
PALAIS BARBERINI
* 46 Faune dormant ———————— bay. 40
LA FARNESINE
* 47 Venus aux belles fesses 1783. ——— bay. 40
QUIRINAL
* 48 Statue Equestre ————————— bay. 80
PALAIS MASSIMI
* 49 Dioscoble ———————————— bay. 40
VERSALLES
* 50 Quintins Cincinnatus 1785. ———— bay. 40
* 51 Germanicus 1785. ——————— bay. 40
STOCKOLM
52 Endymion dans le palais Royal —— bay. 40

XXV. STATUES des plus célébres Sculpteurs
 de nos jours.

Le Chevalier Jean Baptista Piranesi statue au dessus
du naturel par Angelini, dans le Prioré de Malthe sur
le monte Aventin bay. 40

Les autres se gravent actuelement.

XXVI CHOIX DES MELLIEURS BASRELIEFS ANTIQUES en … planches; scavoir, ceux de l'Arc de Tite, de Constantin, l'Antinous de la Villa Albani & autres aussi célebres; on les grave actuellement.

XXVII. THEATRE D'ERCULANUM, en 10. FEUILLES, avec ses mesures, plans, coupes très exactement pris; enrichi d'une description raisonnée & d'un petit traité où l'on de montre l'ancien usage des scénes mouvantes, faite par le Chev. Francois le 1. Janvier 1783. écus 3

XXVIII. DIFERENTES MANIERES D'ORNER LES CHEMINEES, & toutes les parties des Batiments dans le gout des Egyptiens, des Grecs, des Toscans, & des Romains & suivis d'un discours en Italien, en Francois, & Anglais. En 69. demi Feuilles, & le frontispice in folio faites par le Chevalier Iean Baptiste le 7. Ienvier 1769. prix écus 10 20

XXIX. RECVEIL de plusieurs Dessins d'après Le Guerchin, graves, par Bartolozzi, du 1764. & autres, en 28. planches avec le frontispice. prix écus 4 70

XXX. ECOLE ITALIENNE, en 40. feuilles, gravée par Dorigny, Volpato, Cunego & autres Maitres sous la direction du célebre Peintre Hamilton. La collection entiere se vend huit sequins; chaque planche simple separément 4. paules.
1 Le frontispice, d'après Michel Ange Buonaroti, avec plusieurs figures, par Joseph Perini.
2 La Creation d'Adam, d'après Michel Ange, par Dominique Cunego.

 D 3 Chu-

3 Chute du premier homme chassé du Paradis Terrestre, d'après Michel Ange, par Antoine Cappellani.
4 La Creation d'Eve, d'après le meme, par Cappellani. Ces 3. Originaux sont dans la Chapelle Sixtine, au Vatican.
5 La Modestie, & la Vanité, Palais Barbarini de Leonard de Vinci, par Iean Volpato.
6 La presentation au Temple, à Florence de Fr. Barthelémi de S. Marc, par Campanella.
7 La Nativité de S. Jean Baptiste, à Florence, d'André del Santo, par Camille Tinti.
8 La Galathé de Raphael, à la Farnesine, par Cunego.
9 La boulangere de Raphael, Palais Barberini, par Cunego.
10 Les Noces d'Alexandre, & de Roxane, de Raphael, Villa Olgiati, par Volpato.
11 Les Sybilles, de Cumes, de Perse, de Phrygie, & de Tybur, de Raphael, Eglise de la Paix, par Volpato.
12 Méléagre & Athalante, de Jules Romain, Palais de Borghese, par Francois Lonsing.
13 Persee & Androméde, de Polidore, au Jardin de Marquis del Bufalo, par Tinti.
14 Noces de Méléagre, & d'Athalante, du meme, dans le meme Jardin, par Tinti.
15 S. Cathérine, de F. Mazzola, dit le Parmesan Palais Borghese, par Tinti.
16 Moise, du Parmesan, a Parme, par Cunego.
17 S. Catherine, du Correge, Palais Royal a Capo di Monte à Naples, par Ant. Cappellani.
18 Jesus priant au Jardin des Olives, d'Antoine Allegri de Correge, Galerie Royale a Madrid, par Volpato.
19 La Fuite en Egypte, de Fred. Barocci, Palais Albrandini, par Ant. Cappellani.
20 Tableaux de deux figures, de Giorgione, Palais Borghese, par Cunego.

21 La

21 La Fille de Robert Stroz i, Noble Florentin Palais Strozzi a Rome, du Titien, par Cunego.
22 Ganimède enlevé par Jupiter du Titien, Galerie Colonna, par Cunego.
23 La Magdaleine lavant les pieds a N. S., de Paul Véronese, Palais Durazzo a Gènes, par Volpato.
24 Noces de Cana, du Tintoret; Eglise de la Santé a Venise, par Volpato.
25 Portait inconnu, de Jacques Bassan, a Londres, chez le Chev. de Beckfort, par Cunego.
26 Jupiter & Antiope; de Jacques Palma, Palais Pio à Rome, par Perini.
27 La Providence, de Louis Carrache, au Capitole, par Cunego.
28 La Nativité de Jean Baptiste, de Louis Carrache, a Londres, chez le Comte d'Ossons, par Cunego.
29 S. Marie Magdaleine, d'Annibal Carrache, Palais Borghese, par Cunego.
30 Apollon & Sylene, d'Annibal Carrache, Palais Lancellotti, par Cunego.
31 Galathée, d'Auugustin Carrache, Palais Farnese, par Cunego.
32 La Mort de S. Cecile, du Domeniquin, a S. Louis de Francois a Rome, par Cunego.
33 Apollon & Hyacinthe. du Domeniquin, Palais Farnese, par Cunego.
34 S. Marie Magdaleine, de Guido Reni a Londres, chez le Chev. de Beckfort, par Cunego.
35 S. Jerome, de Guido Reni, chez M. Gavin Hamilton a Rome, par Cunego.
36 Loth, de Guido Reni, Palais Lancellotti, par Cunego.
37 L'Enfant Prodigue, du Guercino, Palais Lancellotti, par Cunego.
38 Les Neréides, d'Albano, Palais Chigi, par Cunego.
39 Lucine & Noradin avec un Monstre, de Lanfranco, Palais Borghese, par Cunego.

40 Les

40 Les Joueurs, de Michel Ange de Caravage, Palais Barberini, par Volpato.

LA TRANSFIGURATION DE N. S. J. C. peinte par Raphael; & la DESCRIPTION DE LA CROIX, par Daniel de Volterre, l'une & l'autres gravées par le celebre Chev. Dorigny; au prix de écus 4 10

XXXI. VUES DES MAISONS DE CAMPAGNE, ou VILLES de ROME, de FRASCATI, de TIVOLI, qu'on grave actuellement.

XXXII. Dessins enluminés de diverses rues de Rome & de Naples, par M. Desprez, à trois sequins l'un, & ceux marqués avec l'Etoile sont gravés, au prix suivant.

ROME

* 1 Illumination de la Croix de S. Pierre les Jeudi & Vendredi Saint, vue d'en haut, gravé par le Chevalier Francois le mois de Decembre 1787. bay. 80

* 2 Chapelle Pauline illuminée, gravée par le Chevalier Francois le mois d'Avril 1788. bay. 80

3 Chateau S. Ange au moment qu'on tire la Girandole, vu d'en-haut.

NAPLES

4 Eruption de Vésuve en 1779, vue du Pont de la Magdaleine, d'en-haut bay.

5 Vue du Temple de Serapis a Pozzuolo bay.

* 6 Grote de Posilippe, vue d'en-haut, & de nuit, d'un effet merveilleux bay.

POMPEJA

PLAN GENERAL DE LA VILLE DE POMPEJA, par le Chev. Francois publiée en Decembre 1785. bay.

* 7 Temple d'Isis vu de face, par le Chev. Francois le mois de Juillet 1788. bay. 80

Demonstrations du Plan du dit Temple avec la conjunction des Batimens voisins bay. 40
Elevation geometrique du dit Temple par Francois Piranesi. bay. 40
* 8 Entrée de la Porte de la Ville bay. 80
* 9 Tombeau de Mamia. bay. 80
Deux Baccantes troveés dans les ruines de la Ville de Pompeja se conservent dans le Museum Royal a Portici les autre on les grave actuelement, les deux bay. 40

TIVOLI

10 VUES DE LA VILLE D' EST.
DIMENTIONS GEOMETRIQUES du Plan & Elevation de l'Emissaire du Lac Fucino ouvrage tres interessant Achevé par l'Empereur Claude. Desinné par le Jean Baptiste l'an. 1760. et achevè par le Chev. Francois Piranesi en treize Figures en deux Feuilles l'année 1791. au prix. Sc. 2
*CLAUSTRE DES CHARTREUX dans les Termes Diocletiennes avec la vue au milieu du Gruppe des quattres Cyprès au Clair de la Lune peint par M. Francois Sablet, & gravé par le Chev. Francois Piranesi bay. 80
TROIS DIFFERENTES BORDURES pour orner les Estampes prix chaque feuil qui contient les trois. bay. 8
PLAN DU PALAIS ROYAL DE SANS SOUCI bay. 30

L' Ecus Romain, Vaut á peu prés
En monnoie de France l. 5. 5. Tournois,
En monnoie d' Angleterre, Chelin 5.
En monnoie d'Hollande, un peu moins de Florins 2-4

IMPRIMATUR.

Si videbitur Rmo Patri Magistro Sacri Palat·i Apostolici.

Franc. Xaverius Passari Arch. Larissen. ac Vicesgerens

❀❀❀❀❀❀❀❀❀❀❀❀❀

IMPRIMATUR.

Fr. Thomas Vinc. Pani O. P. S. P. A. Magister.

www.ingramcontent.com/pod-product-compliance
Lightning Source LLC
Chambersburg PA
CBHW030125230526
45469CB00005B/1811